This is
Van Gogh

Mirror 018

This is 梵谷 This is Van Gogh

國家圖書館出版品預行編目 (CIP) 資料

This is 梵谷 / 喬治‧洛丹 (George Roddam) 著；絲瓦‧哈達西莫維奇 (Sława Harasymowicz) 繪；柯松韻譯 . -- 初版 . -- 臺北市：天培文化有限公司出版：九歌出版社有限公司發行, 2021.03 印刷
 面； 公分 . -- (Mirror ; 18)
譯自：This is Van Gogh.
ISBN 978-986-99305-7-4(平裝)

1. 梵谷 (Van Gogh, Vincent, 1853-1890) 2. 畫家 3. 傳記

940.99472 110001828

作　　者 —— 喬治‧洛丹 (George Roddam)
繪　　者 —— 絲瓦‧哈達西莫維奇 (Sława Harasymowicz)
譯　　者 —— 柯松韻
責任編輯 —— 莊琬華
發 行 人 —— 蔡澤松
出　　版 —— 天培文化有限公司
　　　　　　台北市 105 八德路 3 段 12 巷 57 弄 40 號
　　　　　　電話 / 02-25776564‧傳真 / 02-25789205
　　　　　　郵政劃撥 / 19382439
九歌文學網　www.chiuko.com.tw
印　　刷 —— 前進彩藝股份有限公司
法律顧問 —— 龍躍天律師‧蕭雄淋律師‧董安丹律師
發　　行 —— 九歌出版社有限公司
　　　　　　台北市 105 八德路 3 段 12 巷 57 弄 40 號
　　　　　　電話 / 02-25776564‧傳真 / 02-25789205
初　　版 —— 2021 年 03 月
定　　價 —— 280 元
書　　號 —— 0305018
I S B N —— 978-986-99305-7-4

This is Van Gogh

梵谷

喬治·洛丹（George Roddam）著／絲瓦·哈達西莫維奇（Sława Harasymowicz）繪／柯松韻　譯

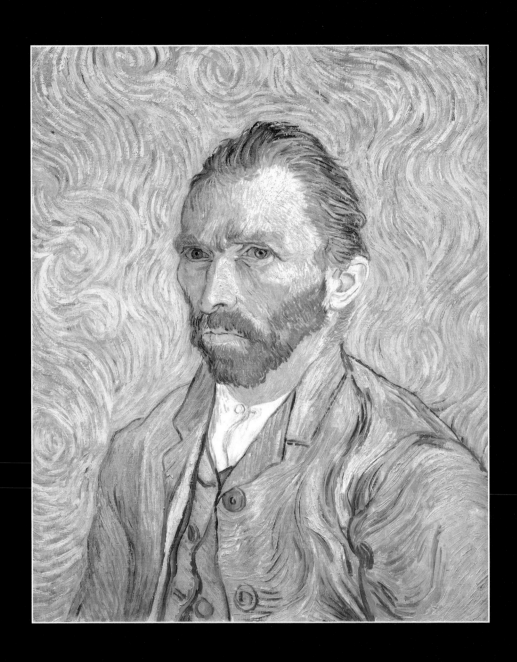

《自畫像》
文生・梵谷，一八八九

油彩，畫布
65 x 54.5 公分 （25⅝ x 21½ 英寸）
巴黎奧賽美術館（Musée d'Orsay）

梵谷（Vincent Van Gogh）藉著藝術表達他濃烈的情感，回應他所處的世界。他陶醉於自然之美，也為人類存在的哀愁而苦，短短一生中創作出不少藝術史上最富情感表現力的作品。約在他去世一年前完成的自畫像，透露出他受苦的靈魂，畫中人銳利的藍眼睛凝視著看畫的人，面容愁苦，眉頭深鎖，迷失在自己的思緒之中，彷彿不曾留意到他人。藍色的背景交纏蜷曲，像在回應他備受折磨的心理狀態。

跟他同時期的人有些誤以為他瘋了。的確，他有過幾回心理不穩定的時期，而這幅自畫像正是他自願入住南法的精神病院時畫下的，但這幅作品並非出自瘋癲。這幅畫運用了梵谷從同輩藝術家學來的知識，他在自己作品中應用其優點，轉化為新穎的表現手法。他與深愛的弟弟西奧（Theo）有上百封信件往來，行文之間神智清明，談論顏色與線條能如何幫助他實現自己身為藝術家的目標：傳達生命的狂喜與絕望。

荷蘭鄉下的童年時光

梵谷出生於一八五三年三月三十日，在荷蘭大津德爾特地區（Groot Zundert）的一個村落裡，靠近比利時邊境。他的父親西奧德羅斯（Theodorus）是新教牧師，任職於荷蘭歸正教會，他嚴肅且敬虔的性格深深影響梵谷的人生觀。梵谷的母親安娜（Anna）是書籍裝訂員的女兒，因爲母親的關係，梵谷畢生熱愛閱讀。

從梵谷的童年看不出這是即將飽受磨難的人生。父母的婚姻穩定，他跟五個弟妹感情融洽——特別是妹妹衛樂旻（Willemien）和弟弟西奧，他一輩子都跟西奧關係親密。梵谷的父親收入微薄，家庭生活簡樸，但他的父母提供孩子良好的教育，也讓他們適性發展。家族親戚也拓寬了孩子們的世界。梵谷的三位叔叔，韓德利克（Hendrik）、文生（Vincent）與柯尼利斯（Cornelis）都經營藝術品買賣，提供了梵谷跟西奧進入那個世界的門票。

悲劇的印記

童年平靜的歲月裡，隱約可見悲劇的伏筆。梵谷的出生帶有憂傷往事的印記：他跟哥哥同名，就在梵谷出生的整整一年前，哥哥在出生時不幸夭折。或許，這段家族歷史成爲梵谷的童年陰影，在往後的人生中揮之不去。梵谷年幼時嚴肅沉默，常常若有所思，從早期的照片中便可看出來。

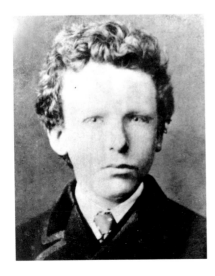

《學生時期的文生梵谷，十三歲》
人像照，約攝於一八六六年。

阿姆斯特丹梵谷美術館（梵谷基金會）

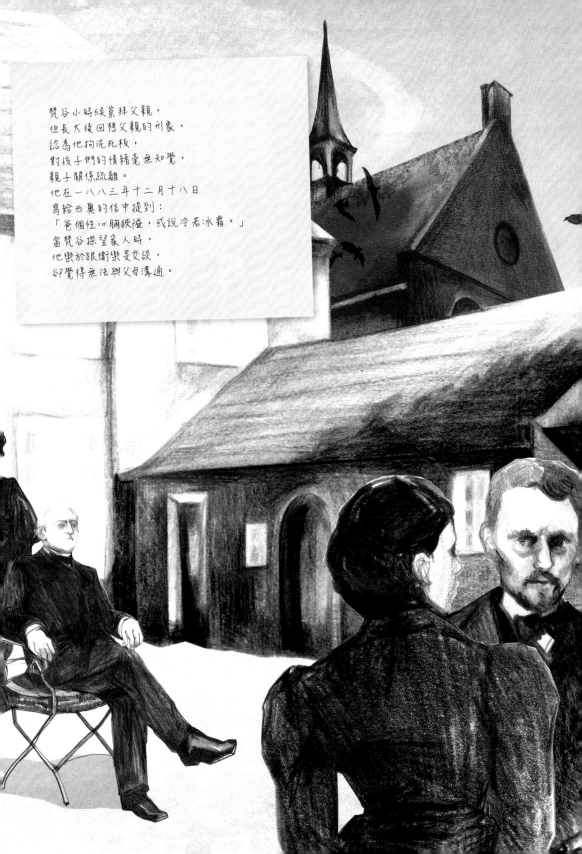

梵谷小時候崇拜父親，
但長大後回想父親的形象，
認為他拘泥死板，
對孩子們的情緒毫無知覺，
親子關係疏離。
他在一八八三年十二月十八日
寫給西奧的信中提到：
「爸個性心胸狹隘，或說冷若冰霜。」
當梵谷探望家人時，
他樂於跟衛樂曼交談，
卻覺得無法與父母溝通。

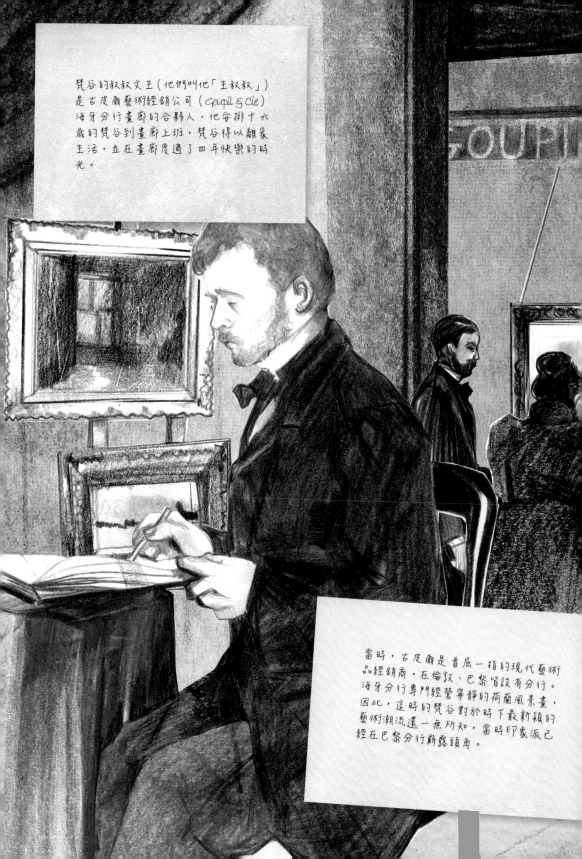

梵谷的叔叔文生（他們叫他「生叔叔」）是古皮爾藝術經銷公司（Goupil & Cie）海牙分行畫廊的合夥人，他安排十六歲的梵谷到畫廊上班，梵谷得以離家生活，並在畫廊度過了四年快樂的時光。

當時，古皮爾是首屈一指的現代藝術品經銷商，在倫敦、巴黎皆設有分行。海牙分行專門經營寧靜的荷蘭風景畫，因此，這時的梵谷對於時下最新穎的藝術潮流還一無所知，當時印象派已經在巴黎分行嶄露頭角。

牽掛他人

　　白天在畫廊上班，下班後，梵谷會在晚間研讀聖經。這個階段的他，有堅定的宗教信仰，一部分出自他在荷蘭歸正教會所受過的教養，更大的一部分則源於他對窮苦人民感同身受，出於本能的悲憫，日益加深。同時，受到英國小說家查爾斯·狄更斯（Charles Dickens）、喬治·艾略特（George Eliot）等人的作品吸引，他欣賞作家藉由筆墨描寫困頓坎坷之人的處境。比起自己，梵谷更加牽掛不幸之人，在他一生之中，皆是如此。

在倫敦的生活

　　梵谷在古皮爾業績優秀，一八七三年時被調派到同公司倫敦分行。一開始他過得不錯，閒暇時喜歡在布里克斯頓（Brixton）的住所附近速寫周邊景點。不過不久後，他陷入瘋狂的單戀，對象是房東的女兒尤金妮·洛爾（Eugénie Loyer）。遭到拒絕後，他陷入絕望，孤立自己，倫敦生活也變成了夢魘。後來他的人生不斷重複同樣的循環：一開始總有段相對愉快的時光，然而突如其來的打擊，使情緒崩潰，陷入絕望中，最後即便是親近的人，他也不願往來。

信仰的呼召

　　由於梵谷的低潮，一八七四年生叔叔把他調到巴黎。不過，由於梵谷對信仰日益投入，虔誠的他也越來越痛恨過度商業化的古皮爾，終於，客戶察覺到他的不滿，他在一八七六年被公司辭退。他回到位於艾頓（Etten）的父母家，這段時間中他跟父親針對基督教教義展開了激烈的討論，西奧德羅斯察覺不對勁，力勸兒子投入其他行業。但不論是回到倫敦從事教職，或在多德雷赫（Dordrecht）從事書商工作，梵谷都做不久，他在一八七七年搬到阿姆斯特丹與揚叔叔同住，開始念書，以報考國家神學測驗。即使父親並不看好，梵谷的家庭持續供給他的生活。只不過，梵谷對研究枯燥的拉丁文與希臘文不感興趣，他認為研究這些語言，跟聖經教導愛人、對人心懷憐憫，沒有任何關聯。由於幾乎沒有準備考試科目，他成績慘不忍睹，並未通過測驗。

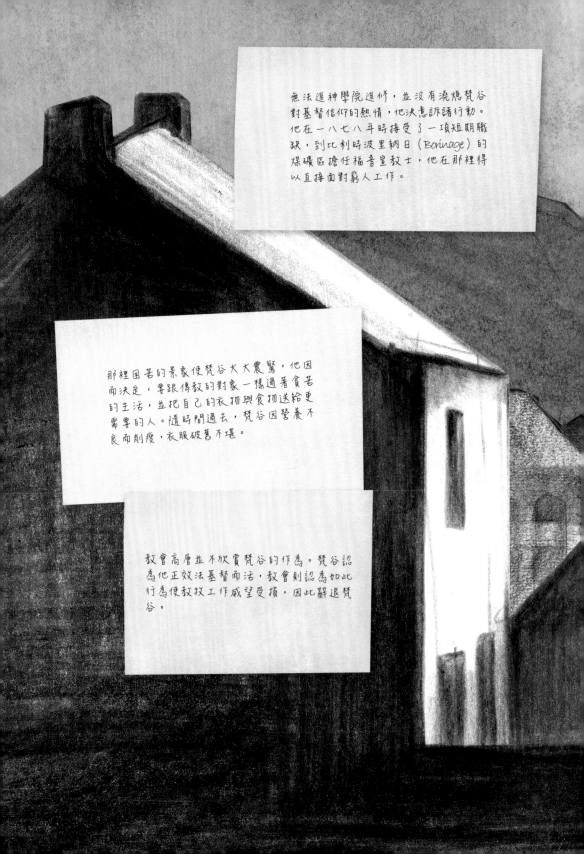

無法進神學院進修，並沒有澆熄梵谷對基督信仰的熱情，他決意訴諸行動。他在一八七八年時接受了一項短期職缺，到比利時波里納日（Borinage）的煤礦區擔任福音宣教士，他在那裡得以直接面對窮人工作。

那裡困苦的景象使梵谷大大震驚，他因而決定，要跟傳教的對象一樣過著貧苦的生活，並把自己的衣物與食物送給更需要的人。隨時間過去，梵谷因營養不良而削瘦，衣服破舊不堪。

教會高層並不欣賞梵谷的作為。梵谷認為他正效法基督而活，教會則認為如此行為使教牧工作威望受損，因此辭退梵谷。

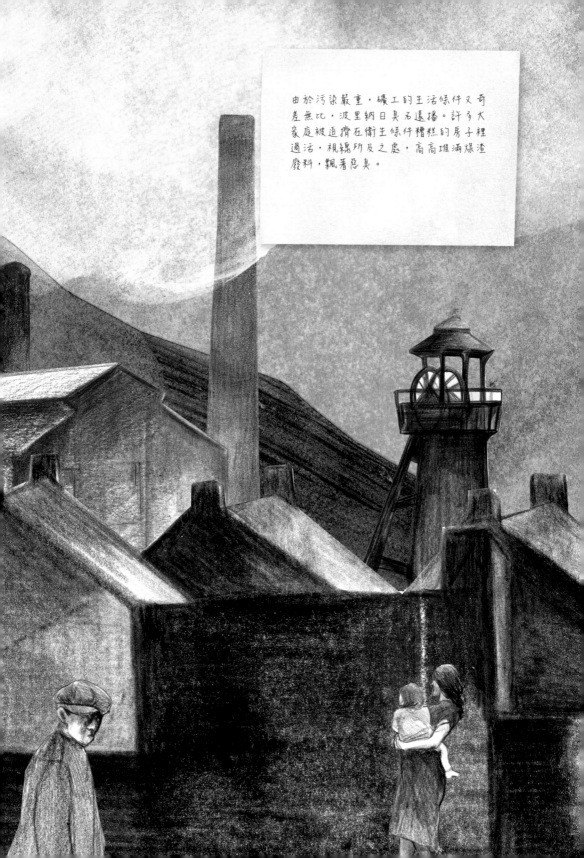

由於污染嚴重，礦工的生活條件又奇差無比，波里納日臭名遠播。許多大家庭被迫擠在衛生條件糟糕的房子裡過活，視線所及之處，高高堆滿煤渣廢料，飄著惡臭。

《背著煤袋的礦工太太們》（*Miners' Wives Carrying Sacks*）

梵谷離開波里納日之後，依然無法忘懷在當地見到的困苦景象。其後兩年間，他進行了一系列的素描與畫作，來表達對工人的憐憫之心，畫中礦工太太們背負著沉重的煤袋，景色一片荒涼。其中一幅畫格外令人動容，女人們因為背上的重荷，幾乎直不起腰，看起來連往前邁步都很困難。這幅陰沉的景象以黑色墨水和鉛筆繪製而成，描繪出受污染的鄉下景況與礦工家庭的勞動生活，衝擊人心。

對梵谷而言，這不只是一幅關於特定工人坎坷生活的畫作，他在畫中遠景安排一座尖塔教堂，並在樹上刻畫小小的基督神龕，讓這幅畫成為人世憂患的象徵。這也是他給這幅畫起的另一個名字：《擔重擔的人們》。（譯注：根據聖經馬太福音十一章二十八節記載，耶穌說：「凡勞苦擔重擔的，可以到我這裡來，我就使你們得安息。」）神龕裡十字架上受難的基督與這些受苦的生命對應，梵谷相信這些女子是有罪的，或許當他看著她們灰頭土臉、沾滿煤灰的模樣，心中想起聖經經節：「你必汗流滿面才得糊口，直到你歸了土，因為你是從土而出的。你本是塵土，仍要歸於塵土。」（聖經創世紀三章十九節）

梵谷想要讓這些女子象徵全體人類的同時，也相當在意以正確的方式描繪她們的外表。他在一八八二年十月二十九日寫信給同輩的荷蘭畫家安東 ‧ 凡 ‧ 瑞帕（Anthon van Rappard），詳細描述她們是怎麼搬運重物：

> 我費了一番工夫，終於發現波里納日這些女礦工背煤袋的方式……袋口以繩結封起，朝下垂，底部的兩角被綁在一起，所以看起來極似修士的長斗篷。

終其一生，梵谷在藝術上始終如一，他仔細檢視事物的外表，用強而有力的手法描繪，傳達他對世界的情感。

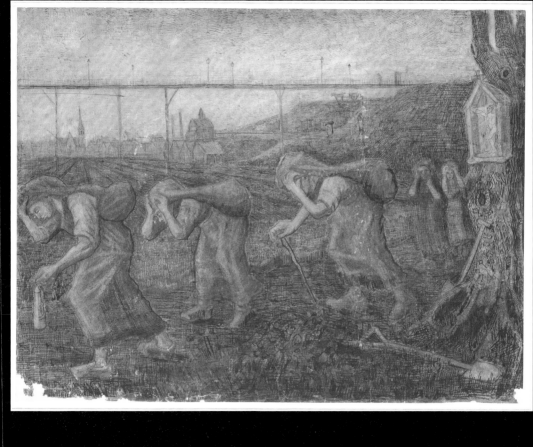

藝術的慰藉

　　從波里納日被辭退之後，梵谷將重心從宗教移往心愛的藝術，他給西奧的信中傾訴對巴比松畫派（Barbizon School）的喜好。巴比松畫派是一群法國畫家組成，專注於實事求是地呈現農家生活與鄉村風景。他也表明對朱爾·布勒東（Jules Breton）的熱愛，這位法國畫家以描繪唯美、虔誠的農人形象聞名（他曾於一八七九年徒步至法國村莊庫耶，直到布勒東的畫室門口，卻因太過緊張，沒上前跟對方自我介紹）。西奧明白哥哥唯有追尋藝術的呼召，人生才有一絲快樂的希望，在一八八〇年，西奧鼓勵哥哥報名皇家藝術學院，位於布魯塞爾的國家級藝術學校。雖然課程中的解剖學、透視法、人物速寫幫助梵谷在繪畫上更進一步，但他不滿學院僵化的課程安排與老師們呆板的規矩，因此離開學校，搬至海牙，向姻親安東·莫夫（Anton Mauve）學畫。莫夫是海牙畫派的領袖之一，古皮爾的工作經歷讓梵谷對專攻風景畫的海牙畫派並不陌生。莫夫教梵谷油畫和水彩，但兩人後來為了繪畫練習鬧翻，梵谷認為描摹石膏像令人厭煩，就跟布魯塞爾的藝術學院沒兩樣。梵谷的同儕關係在這場衝突中可見一斑，他付出強烈的情感，當他有不同想法時，也以同樣強硬的方式表達，因此落得與親近朋友疏遠的下場。

家庭關係緊繃

　　梵谷的叔叔們對他越來越不耐煩，認為他不願好好從事正當工作。在他們看來，梵谷在古皮爾失敗了，之後梵谷又放棄在荷蘭改革宗教會安安穩穩地擔任牧職，他們終於再也不想管他了。西奧德羅斯也一樣憂心，他眼中的兒子，行為反覆無常。一八八〇年時，西奧德羅斯擔心到一度考慮將梵谷送進精神病院。即使是最親近的西奧也不能免於衝突，一八七九年時，兩人討論到梵谷的未來，引起口角，其後一年之間兩人幾乎沒有往來。不過，當梵谷決定成為畫家，兩人和好如初，在這之後，即使兩人時常吵架爭執，西奧依然無怨無悔地供給梵谷生活所需。西奧後來跟隨梵谷的腳步，在古皮爾海牙分行上班。一八八一年的聖誕節，梵谷跟父親大吵一架後，西奧成為哥哥主要的經濟支柱。

註定無緣的愛情

　　梵谷的愛情跟其他關係一樣不順。一八八一年，他前往艾頓探望父母，愛上了剛剛喪夫的表姐凱‧弗斯綴可（Kee Vos-Stricker）。梵谷向她求婚，但就跟尤金妮‧洛爾一樣，她拒絕了，隨後也不願再跟梵谷見面。於是，梵谷到凱的父親家，懇求見她一面，他把左手放在油燈的火裡，乞求道：「求你讓我見她，我的手可以在火裡撐多久，我就只跟她見面多久。」對方父親不為所動，冷靜地吹熄油燈的火，送梵谷離開，並在一八八二年五月十六日寫信告訴西奧事情經過。

　　梵谷再度有所牽扯的對象是名酗酒的妓女，克萊希娜‧霍恩尼克（Clasina Hoornik），綽號「席恩」（Sien）。他遇見她時，席恩一無所有，帶著年幼的女兒，挺著大肚子，在海牙的街道上遊蕩。梵谷看她可憐，把她帶回畫室。

　　一八八二年七月，席恩生了一個兒子，取名威廉（Willem）。那段時間裡，梵谷雖然不是生父，卻樂意供養席恩和孩子們，甚至一度考慮娶席恩。但一八八三年還沒過完一半，席恩再度酗酒，也重操舊業開始接客。他們同居的小公寓漸漸變得無人管理，髒亂不堪，他們的關係也隨之惡化。

　　梵谷對席恩的同情日漸消散，埋首工作，日以繼夜地記錄海牙工人階級的景況，描摹他身旁生活艱苦的人們，上百張素描、繪圖，堆滿公寓。

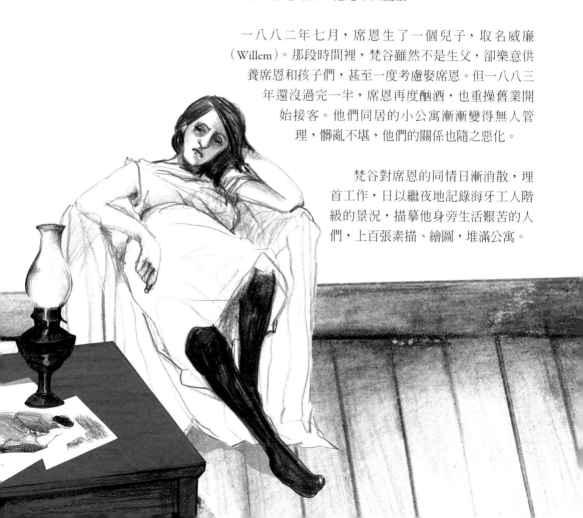

《憂傷》（*Sorrow*）

梵谷跟席恩同居時，以她為模特兒畫了《憂傷》。女子裸身而坐，孤苦無依，周圍一片荒蕪。她雙臂交疊，頭靠在手臂上，透露絕望之情，我們可以從突起的腹部得知她懷有身孕，但她顯然無人聞問，瘦骨嶙峋，一頭亂髮披在裸露的背上，身處在最需要援手的時刻，孤苦伶仃。梵谷遇見席恩的時候，她就是這個樣子，不過梵谷在畫中把她的臉遮住，不具指特定個體，讓畫作昇華為對普世苦難的描述。

梵谷希望畫面中受到輕賤的人，可以引起觀者的同情，他在畫紙的底部留下英文標題「Sorrow」（憂傷），或許他本來打算將畫作寄到倫敦，期望能藉此在畫報業找到插畫工作。他並以法文寫下借用自法國歷史學家、道德主義者朱爾·米榭勒（Jules Michelet）的控訴：「這世間竟有女子被拋棄，無依無靠。」一八八二年四月十日，他寫信給西奧，也同樣引用米榭勒的話描述這幅畫：

因為這是寫給你的，你懂這些道理，所以我能放心地表露些許傷感。我希望說出像這樣的話：「但心中的空虛依舊，無法再被任何事物填滿。」

米榭勒的文字說的是失去純真的憂傷，以及在愛情中遭受背叛那種難以抹滅的痛苦。這是梵谷看待席恩的方式，他並不評斷像她這樣的女子，而是希望看到畫作的人，能同情她們的困境。

雖然畫面中氣氛抑鬱，席恩腳邊點綴著春天花朵，尖尖的樹梢上也有小花綻放，暗示還有救贖的可能。一八八三年九月，兩人鬧得不可開交，最後分手。很多年後，席恩為了給長大成人的兒子清白的家世，嫁給一名水手，但她依然不快樂，於一九○四年投水自盡，彷彿呼應著梵谷悲劇性的結局。

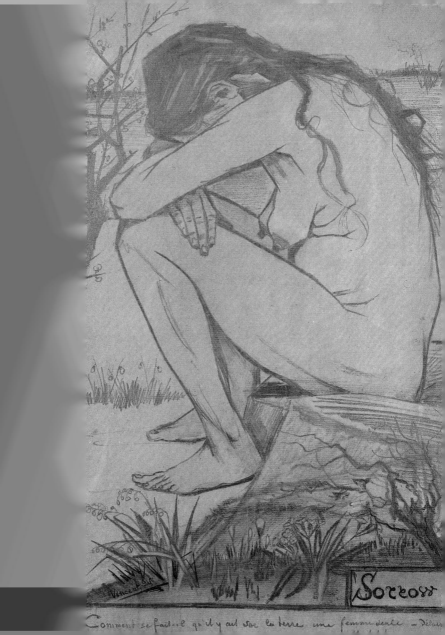

Sorrow

Comment se fait-il qu'il y ait sur la terre une femme seule — Délu...

Ik voor my vooral als gy hier waart zou
gij meer en meer of /zuur me concentreeren
Ik zal 't even die landschappen op krabbelen
die ik op 't ezel heb.

Ziedaar 't genre van studies die ik zoo de verlangen
gy direkt aangreept. Het landschap grootsch leeren
aankijken in zij' eenvoudige lijnen en tegenstellingen
van licht & bruin. 't Bovenste zag ik leven was
geheel av' mulie. De grond was Superbe
in de natuur. Myn studie is my nog niet zijp genoeg
maar het effekt greep my aan en was wel gua
licht & bruin zoo als ik 't u hier teeken.

梵谷的信

　　梵谷一生不曾停止寫信，他在衝動之中寫過數百封長信，寄給弟弟西奧、其他的家人或朋友們，詳細記錄他的感覺。他大半人生都是獨居度日，隨著年歲增長，也越來越受抑鬱所苦，與人通信應有助於減緩孤單的感受。不過，如果通信對象沒有及時回覆，就會受到他的責罵，尤其是西奧，不但如此，他談到錢的時候經常表露不耐，他不斷指責西奧在他要求寄錢來的時候顯得怠慢，事實上這麼說頗不近人情，畢竟西奧是家族裡唯一願意供給梵谷的人，而且西奧自己的生活也談不上優渥。一八七九年後，西奧被派到巴黎的古皮爾分行，梵谷也會抱怨西奧身處藝術界重鎮，卻沒有用心幫他的畫找買家。這些抱怨大多沒什麼道理，只能再次證明，梵谷擅長迫使真正關心他的人遠離自己。無一例外。不過，他在信中也有無比深情的時刻：當西奧遇到困難時，梵谷的信也是西奧需要的精神支柱。

　　梵谷也會在信中談論藝術，他常向西奧敘述自己的畫作，通常會附上小型素描來呈現畫作的模樣，一八八三年十月的信即是一例。他也在信中討論其他畫家的作品，他熟稔各家畫風。這封信中，他把自己的作品跟法國風景畫家喬治・米歇爾（George Michel）做對照，米歇爾常以農業工作者為主題作畫。梵谷也曾在信中勸西奧來找他，一同加入畫畫的行列。可見梵谷渴望擁有親密的夥伴，能夠分享他投注生命的作品。

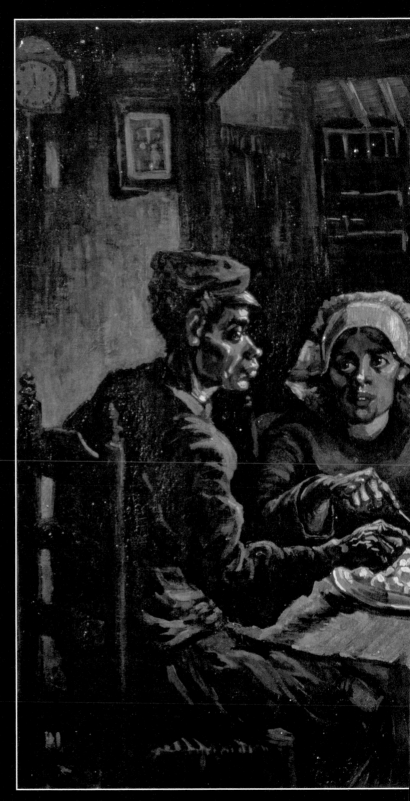

《食薯者》
文生·梵谷，一八八五

油彩·畫布
82 x 114 公分（32¼ x 44⅞ 英寸）
阿姆斯特丹梵谷美術館
（梵谷基金會）

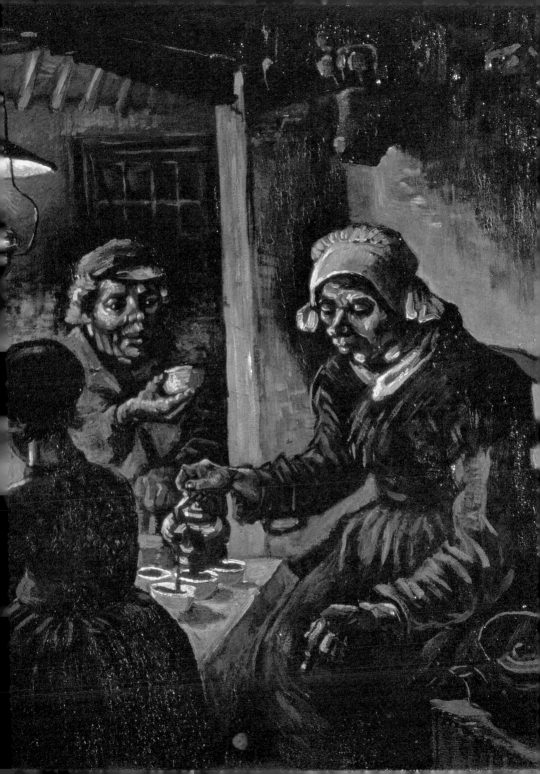

《食薯者》（*Potato Eaters*）

　　跟席恩鬧翻之後，梵谷搬回父母家住，這時父母住在荷蘭一處名為紐南（Nuenen）的小村子裡。由於跟父親關係緊繃，生活不太如意，但梵谷從當地的農民身上得到不少靈感。之前，梵谷著重描繪貧困工人慘況，畫中人物是被剝削、擔重擔的困獸，不過，看過巴比松畫派賦予農人有尊嚴的形象後，梵谷也受到啟發而改觀。在他眼中，紐南農民在土地上勞動的模樣，樸實中帶著尊榮，這樣的景象觸動了梵谷，讓他想動筆描繪下來。

　　一八八五年三月，西奧德羅斯驟然離世，不久後，梵谷完成了《食薯者》，他為了這幅畫研究過許多當地勞工的臉和手部細節。一八八五年四月三十日，梵谷寫信給西奧，細述他渴望透過畫作呈現給中產階級藝術愛好者的是：

　　這些人藉著一小盞燈的亮光，吃著馬鈴薯，他們拿食物的雙手，同時也是他們在大地上耕耘的雙手，這些手就是勞動本身——而這些人以腳踏實地的方式，賺取自己的食物。

　　他以粗獷的筆觸完成這幅畫，作品流露出平常農家的氛圍：

　　若一幅關於農民的畫作聞起來有培根、煙燻、蒸馬鈴薯的味道，也罷，不能說它不衛生——如果馬廄聞起來像堆肥，很好啊，那不就是馬廄的用處嗎？

這時期的梵谷對顏色理論深感興趣，總是興致勃勃地將所學應用在自己的作品上，他特別留意到在光線不足的情況下，自己對顏色的感受會改變。在同一封信中，他告訴西奧，皮膚的色澤看起來會變成「某種沾滿泥土、尚未剝皮的馬鈴薯色」，他也注意到陰影會帶著藍色。信中他建議應以金色畫框展示這幅畫，或者將其掛在漆成「深沉的成熟麥色」的牆上，好襯托畫作豐富深沉的色調。

　　梵谷也藉著觀看紡織工人工作來觀察不同顏色調和的方式，他發現交疊不同亮色調所產生的灰色，看起來不會死氣沉沉，反而生氣蓬勃。他以同樣的技法繪製《食薯者》，深色區塊是以不同的顏色交雜而成，賦予整幅畫某種生命力。

　　梵谷敬重農家生活裡流露的尊嚴，但跟巴比松畫派不同，他並不因此美化農民的形象。朱爾・布勒東之類的畫家對於農村嚴峻的現實，通常會輕描淡寫地帶過，但梵谷瞭解農民在田裡再怎麼辛勞，也僅能換得粗衣糲食的生活。他也熟知紡織工人的工作有多繁重。在他筆下，織布機前的織工常常被機械重重圍繞，暗示著他們難有脫離貧困的一天。

十九世紀末的巴黎是藝術界的中心。梵谷在西奧的畫廊首度見識到印象派的畫作，其明亮動人的顏色調度，以及即興揮灑的筆觸。對印象派畫家而言，作畫是為了明確地記錄萬物的色彩在眼底留下的印象。

西奧德羅斯死後，梵谷與姑姑安娜吵了一架，於是離開努南，搬到安特衛普（Antwerp）學畫，如同多年前的米爾·布勒東。梵谷在安特衛普吃得非常差，還喝了太多的苦艾酒，又寂寞又洩氣的他，決定在一八八六年春天去巴黎找西奧。

一八八六年九月到十月間，梵谷寫信給在安特衛普交到的朋友郝瑞斯·李文斯（Horace Livens），表示他喜愛印象派的莫內（Monet）和竇加（Degas），雖然自己「還不是其中一員」。梵谷在鑽研花的畫法時，模仿效法他們運用顏色形成對比的技巧，藍色對橘色，紅色對綠色，黃色對紫色。

梵谷兄弟在巴黎一起住在位於蒙馬特的小公寓裡，這一帶富有波希米亞情調，不少藝術家、表演者都喜歡這一區。房租由西奧支付，他也負擔哥哥生活上的開銷。

藝術家之眼

　　住在比利時、荷蘭的時候，梵谷十分掛懷窮人的苦難，到巴黎之後，他的注意力轉向自身所受的磨難。一八八七年，他剖析自己的五官，在一張紙上畫了許多自畫像素描，其中之一線條簡略，以鉛筆速寫而成，也有慢工細活，明白交代畫家模樣的素描。我們可以想像他獨自坐在畫室裡，仔細凝望鏡中的自己。他眼神灼熱，跟運筆的力道可相拮抗：由於用勁過度，部分鉛筆痕跡甚至穿透了紙面。梵谷特別在意眼睛的處理，紙張的最上方多畫了一隻眼睛。一八八五年十二月九日，也就是兩年前他還住在安特衛普時，他寫信告訴西奧：「比起大教堂，我寧願多畫人們的雙眼，因為人的眼中有著教堂沒有的東西——那個人的靈魂。」

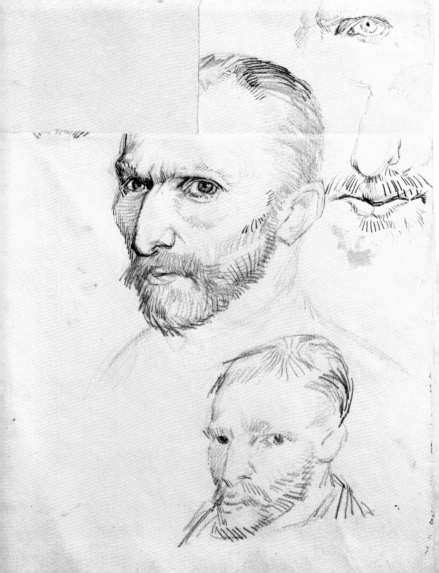

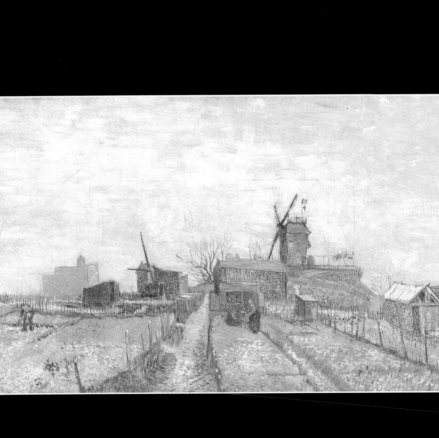

印象派

　　除了研究自己的臉，梵谷對身邊的事物一樣感興趣，他畫了許多朝氣蓬勃的風景畫，地點都在蒙馬特，也就是他跟西奧住的公寓附近。如今，我們可以在巴黎近郊找到《蒙馬特：風車與菜圃》（Montmartre: Windmills and Allotments）畫中那片小綠地，風車依舊矗立在山丘上。在這幅畫中可以看到梵谷觀摩印象派作品的心得，他的筆觸變得帶有即時感，大膽運用藍、黃、綠色來取代原本在《食薯者》中的暗色調，畫中風景令人想起陽光明媚的日子，前景中輕塗的純紅小點，呈現他對萬物色彩的強烈感受。

家園記憶

　　或許梵谷如實畫下了眼睛所見，但他是審慎考慮後才決定這幅畫的取景角度。在當時，山丘上其中一座風車早已被改裝成聲名狼藉的夜總會「煎餅磨坊」，但在畫中，梵谷並沒有多加著墨蒙馬特的都會風貌，而是花心力描繪前景中的農地，以及兩道在田中忙碌的身影。畫中的農村勞動者、風車等元素，或許讓他想起自己的家鄉。即使印象派的觀點認為，可以僅為了記錄畫家對萬物的視覺感受而作畫，但梵谷在吸收新觀念的同時，還是為作品注入自身深沉的感受，比如他與土地的連結。

日本的魅力

　　日本經過幾世紀的孤立鎖國之後，終於在一八五○年代對西方世界敞開門戶，整個歐洲因而掀起一股日本熱。梵谷最初是在安特衛普發現日本木刻版畫，其中強烈的色彩、俐落的線條，令他愛不釋手。搬到巴黎後，他持續蒐集版畫作品，不過，梵谷跟當時多數人不一樣，他不是因為風潮而喜愛日本舶來品，他認為這些圖像精鍊有力，若從中學習，可為歐洲藝術注入新的活力。梵谷也認為日本文化對藝術家較為友善，在他的想像裡，日本是某種烏托邦，社會關照著藝術家的生活所需，畫家不必為了賣畫汲汲營營。這樣的想像當然是天大的誤解，但可以藉此瞭解梵谷何以如此迷戀日本。

　　梵谷照著歌川廣重的《龜戶梅宅》（龜戶梅屋敷）畫了一幅臨摹畫，雖然跟原本的版畫非常相似，還是看得出不少重要的調整。畫作的色彩變得更濃烈，尤其是天空中怒放的紅色和飽滿的黃色，他額外添上紅色外框，上面寫著自創的「日文」字，畫中的綠地有紅框襯托後，更為突出。當時梵谷正在研究如何運用互補色調，也就是在色輪上位置相對的顏色，使用互補色可以讓色彩看起來更加鮮豔。梵谷的筆觸帶有活力，也為這幅單純描述自然美景的作品增添了令人驚豔的生命力。先前，他曾拒絕親戚莫夫的要求，不願臨摹石膏像，現在，他以更有創造力的方式臨摹藝術作品。

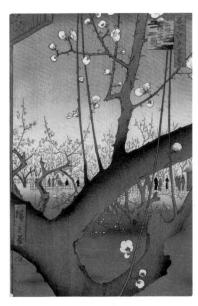

歌川廣重（又名安藤廣重）
《龜戶梅宅》，江戶百景之三十
一八五八年十一月

木刻版畫
紙張尺寸：36 x 23.5 公分（14⅛ x 9 ¼ 英寸）
布魯克林美術館（Brooklyn Museum），安娜・法瑞絲贈
館藏檢索號：30.1478.30

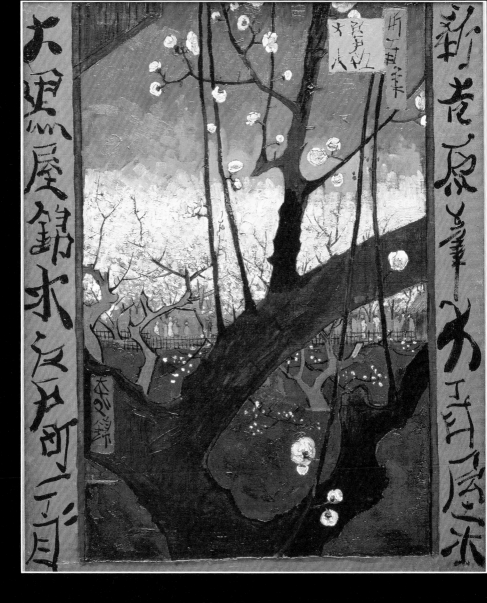

《梅樹開花（臨摹歌川）》

(Japonaiserie: Flowering Plum Tree〔after Hiroshige〕)

文生・梵谷

一八八七年

油彩，畫布

阿姆斯特丹梵谷美術館（梵谷基金會）

柯羅蒙畫室

　　梵谷到巴黎後，為了精進畫技，他開始到畫家費爾南德‧柯羅蒙（Fernand Cormon）的畫室上課。柯羅蒙的教學風格開明，在年輕藝術家之間頗有好評，雖然他也跟莫夫一樣，會叫學生臨摹石膏像，不過他同時鼓勵學生到巴黎街頭練習速寫，畫下生活百態。梵谷花很多時間穿梭於柯羅蒙畫室附近的大街小巷，匆匆畫下所見即景、對周圍人們的印象。

後印象派（Post-Impressionism）

　　柯羅蒙的畫室是巴黎前衛藝術薈萃一堂的所在，梵谷在此認識了艾米爾 ‧ 貝爾納（Émile Bernard）以及亨利‧德‧土魯斯－羅德列克（Henri de Toulouse-Lautrec），後來透過貝爾納又認識了保羅‧高更（Paul Guaguin）。這群年輕的藝術家受印象派風格啟發，但他們也力求更上層樓，他們不滿足於只是為了捕捉萬物的模樣而作畫。貝爾納、高更藉由扭曲畫中的形體及顏色來表達自己對世界的情感；羅德列克則盡力追求畫面渲染力，專注描繪蒙馬特夜總會、妓院等地不入流的粗鄙景象。後人稱這群藝術家為後印象派畫家，梵谷受到他們的啟發，感覺自己在無意間找到了一群志同道合的夥伴，相信藝術是為了傳達畫家內心深處的感受，跟他一樣。

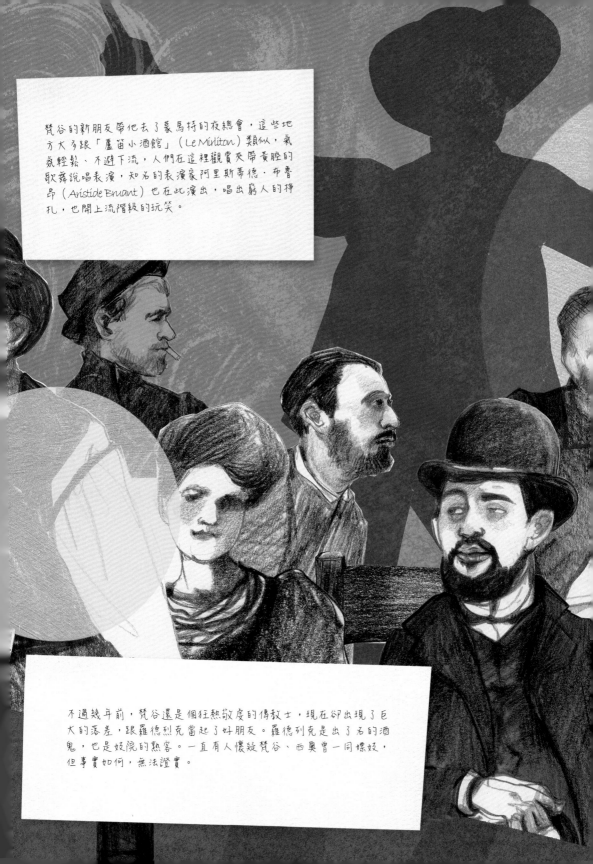

梵谷的新朋友帶他去了蒙馬特的夜總會，這些地方大多跟「蘆笛小酒館」（Le Mirliton）類似，氣氛輕鬆、不避下流，人們在這裡觀賞夾帶黃腔的歌舞說唱表演，知名的表演家阿里斯蒂德·布魯昂（Aristide Bruant）也在此演出，唱出窮人的掙扎，也開上流階級的玩笑。

不過幾年前，梵谷還是個狂熱虔誠的傳教士，現在卻出現了巨大的落差，跟羅德烈克當起了好朋友。羅德列克是出了名的酒鬼，也是妓院的熟客。一直有人懷疑梵谷、西奧曾一同嫖妓，但事實如何，無法證實。

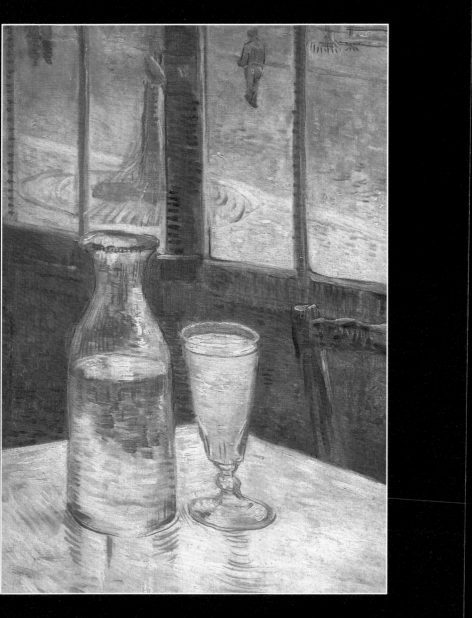

梵谷的瘋狂？

自從梵谷單戀尤金妮・洛爾未果之後，陸續有些心理狀態不穩定的跡象，他相當容易無預警地陷入憂傷，也會陷入狂怒。梵谷究竟生了什麼病——甚至，他究竟有沒有生病，始終沒有定論。有人推測他可能患有癲癇；有人則認為，謠傳中的嫖妓生活，最早可追溯到他住海牙的時候，可能讓他染上梅毒，而這種病會導致神智不清，當時抗生素還未發明，無藥可醫；也有推測梵谷可能是鉛中毒，他所用的顏料含有大量有毒的重金屬；另有一說是苦艾酒成癮，當時的人相信，這種帶著茴香氣息的烈酒會損害心智能力。

《有苦艾酒的餐桌》（*Café Table with Absinthe*）

梵谷的心理狀態究竟如何，難以蓋棺論定，不過我們可以確定的是，他作畫的時候並不瘋癲。一般想像梵谷的模樣，常常是在畫架前的癲狂畫家，這與事實相去甚遠。他寫給西奧的信中，不時提到他只在心神清明時作畫。《有苦艾酒的餐桌》這幅畫描繪梵谷鍾愛的苦艾酒，即使這種酒有使人成癮的危險，這幅畫的構圖者顯然頭腦清醒，下筆並不魯莽。形單影隻的酒杯和玻璃窗，在我們跟窗外獨行的路人之間形成阻隔，構圖上巧妙的安排傳達出寂寥的感受。梵谷透過這幅畫傳達心情，但他下筆時嚴謹自持，運用藝術形式來表現。

《塞納河上的橋》（*Bridges across the Seine at Asnières*）

一八八七年春天，梵谷常常在塞納河畔的阿涅勒作畫，這個市郊多數居民為工人階層，他在這裡認識了新印象派（Neo-Impressionism）的領袖之一保羅·希涅克（Paul Signac）。新印象派畫家對顏色處理與後印象派畫家有不同的看法，高更與同伴們力求畫更有表現力的作品，而新印象派畫家則認為把顏色拆解成小點點，使用互補色形成反對比，能更科學、精確地描繪出光線的效果。梵谷當時正全心鑽研顏色理論，希涅克的想法令他振奮，並且動手實驗這種風格。不過，他發現這樣一絲不苟的精確，跟他易感的脾性不合。

在《塞納河上的橋》畫中，梵谷只有部分按照新印象派的做法，這幅畫使用了許多希涅克愛用的互補對比色，比如，黃色的船對比藍色的水面，河岸對比橋墩，以及橋下紅色小船周圍綠色的水影。但梵谷偏長的筆畫跟希涅克講究耐心的畫法相比，添加了一股勃發的生命力。梵谷的畫呈現了阿涅勒現代的一面，畫中特別可見新建的鐵橋，蒸汽火車正奔馳而過。不過在梵谷筆下，巴黎市郊的日常景象，昇華成滿布陽光的的燦爛美景。

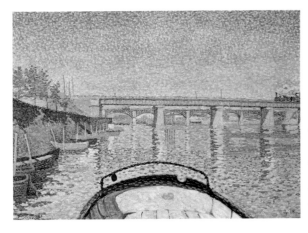

保羅·希涅克
《阿涅勒的橋》（*The Bridge at Asnières*），
一八八八年

油彩，畫布
46 x 65 公分（18⅛ x 25⅝ 英寸）
私人收藏

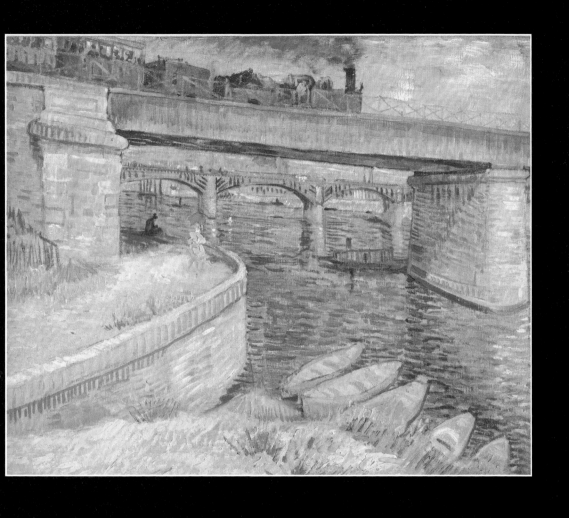

《塞納河上的橋》
文生・梵谷，一八八七年

油彩，畫布
53.5 x 67 公分（21 x 26⅜ 英寸）
蘇黎士布爾勒收藏展覽館 (Foundation E.G. Bührle Collection)

梵谷享受跟希涅克以及其他畫家一同創作的
生活，但住在巴黎實在讓他吃不消。在度過
冷得令人絕望的冬天之後，梵谷又病又累，
於是在一八八八年二月搬到法國南部的阿爾
（Arles）。阿爾是位於普羅旺斯（Provence）
的小鎮，以羅馬遺跡、溫暖氣候聞名。梵谷
希望能在阿爾休養，恢復健康。

三月二十一、二日梵谷寫信給西奧，描述阿爾各色
各樣的居民：「茹瓦弗士兵［在法屬北非服役的士
兵］、妓院、可愛的阿爾小小孩第一次領聖餐的模
樣、穿著白罩袍的牧師看起來像隻危險的犀牛、喝
苦艾酒的人們……他們對我來說彷彿是另一個世界
的生物！」

梵谷相信南方的烈日、豐富的色彩能為他的畫作注入
新生命。他在三月十八日寫信給貝爾納，把阿爾跟日
本做對照，提到這裡風景中迷人的翡翠綠、湛藍色，
與日本版畫相似。

梵谷冀望在阿爾創立有如烏托邦的藝術家公社，遠離巴黎藝術界的忌妒與競爭。他廣邀朋友們加入他，成立同盟，畫家可以自由自在地作畫，不需顧慮市場壓力。

「黃色房屋」（The Yellow House）

梵谷在旅館住了兩個月之後，選擇在阿爾中心附近的拉馬丁廣場（Place Lamartine）租下一棟房子的其中一側。這棟房子吸引他的部分原因是房子的顏色：黃色讓他聯想到幸福和日本。而他也興致勃勃地計畫在此接待友人。其中一間房是他的畫室，不久將會堆滿用過的顏料管、畫筆，還有畫到一半的畫布，因為梵谷為了裝飾他的新家，傾注心力繪製新的作品。第二間房間是他的臥室，而第三間房布置成客房，他希望不久的將來能接待訪客。

《在阿爾的臥室》（The Bedroom）

《在阿爾的臥室》畫中可以看見，房間牆上已經掛上了一些梵谷為了簡單裝飾黃色房屋而畫的作品。這幅畫頗為準確地呈現了房間的結構，最遠的那道牆跟其他牆的交接處，角度歪斜。不過，梵谷大幅簡化了房間的外觀：他以單純的色塊——尤其是黃色和淡藍色營造出的祥和感——來表達他在這個空間裡所感受到的寧靜，儘管這樣的時光只是曇花一現。一八八八年十月十六日，他寫信給西奧，描述這幅畫：

其實就是我的房間而已，但顏色在此起了作用。而透過簡化，東西看起來有模有樣，整體而言，這個地方暗示著休憩、安眠。簡言之，看著這幅畫應該使心靈平靜，或者說，想要引起這樣的想像。

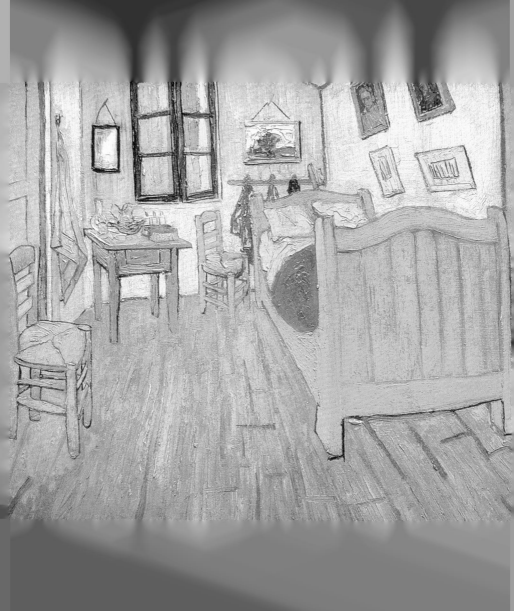

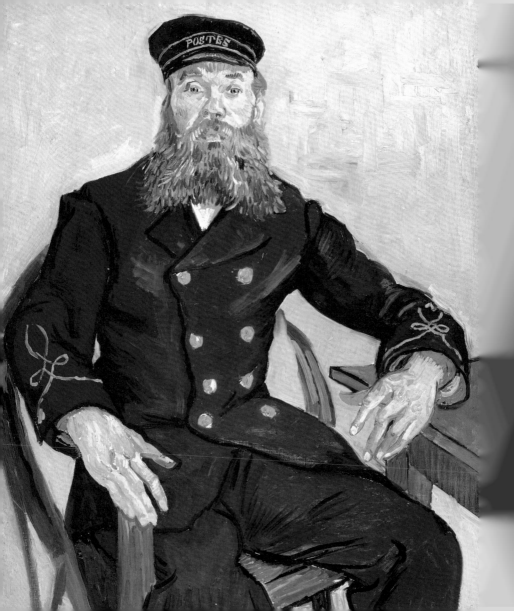

難得的友誼

　　阿爾的居民和環境雖然讓梵谷心情大好，他卻覺得難以融入當地生活，大部分的鎮民認為他有點怪：北方來的外國藝術家，暴躁易怒又多愁善感，畫出來的東西也怪裡怪氣，從來沒看過這種畫作。不過，他還是交到了兩三個好朋友，其中之一是郵差約瑟‧魯林（Joseph Rulin），有時他們倆會在當地的咖啡館一起喝上幾杯苦艾酒。

《郵差約瑟‧魯林》

　　梵谷讓朋友在畫中穿上色彩斑斕的藍黃制服。他看著畫外的我們，神情坦率，彷彿耐心地等待我們跟他聊天。梵谷在七月三十一日寫信給西奧，說他是位「極端的共和黨員」，時不時就會滔滔不絕地談論他的觀點。梵谷向來對平民百姓懷抱同情，自然也欣賞魯林暢言工人階級心聲，心直口快的性格。梵谷簡化了畫作中的顏色與輪廓線，來描繪他心中這位單純真摯的人，他以直白、不假修飾的畫法，將魯林個性中的直率，透過畫筆轉化成視覺感受。

梵谷熱衷觀看阿爾的週日鬥牛競技。三月二十九、三十日，他寫信給阿諾·科寧（Arnold Koning）描述一回鬥牛。公牛跳過了圍欄，觀眾四散。這番生死交關、人獸交戰的衝突，恰恰呼應了他在自己的藝術裡渴望尋找的強烈。

除了有時跟魯林、另外一兩位朋友一齊喝酒外，梵谷在阿爾的生活幾乎是獨自一人。他在七月五日寫信給西奧，說：「沒人可以說話，許多日子裡，我幾乎整天沉默，開口講話只是為了點晚餐。」就算是坐在看鬥牛的激昂觀眾之中，他依然覺得孤單。

兄弟之情

梵谷在阿爾時，一週會寫兩到三次信給西奧，信中描述他的所見、所感。這些信件，以及親友回信時捎來的消息，成為他在阿爾主要跟人互動的機會，也為他的阿爾時光留下珍貴的紀錄。他會詳盡地敘述他正在創作的畫，通常會附上小幅的素描，以便對方理解新作品的樣子。梵谷總會徵詢弟弟對新畫作的意見，不斷希望弟弟能給他建議，協助他找到喜愛自己作品的人。

由於梵谷的作品風格跳脫常軌，西奧用盡辦法還是無法找到買家，甚至沒辦法說服老闆在畫廊裡展示梵谷的作品。他依然固定寄錢給梵谷，資助哥哥作為畫家的生活所需，但西奧自己手頭並不寬裕，而且健康狀況也不好，不過，除了自己的煩惱，最讓他擔心的，是哥哥的心理狀態。

受苦的心靈

梵谷的信看得出來，他的心理狀態越來越不穩定。他會在上一封信指控西奧忽略他，或瞧不起他，卻又在下封信裡，求他原諒自己偏激的指控。梵谷焦心自己的財務狀況，也為自己拖累了西奧而感到罪咎不已，因此提議他畫的作品應該被視為弟弟的資產，但他同時又憂心忡忡，擔心自己的作品也許根本不值一毛。他在信中鮮少聽起來正面樂觀。同年九月二十三、二十四日，他寫信給西奧，表示希望隨著時間過去，他會不再感覺寂寞，即使只有獨自一人，他也可以在黃色房屋裡感覺平靜。不過，整體看來，這些信件顯示他緩慢地陷入鬱悶，也越來越覺得自己與周圍的人格格不入。他一度冀望阿爾可以拯救自己，如今美夢開始煙消雲散。

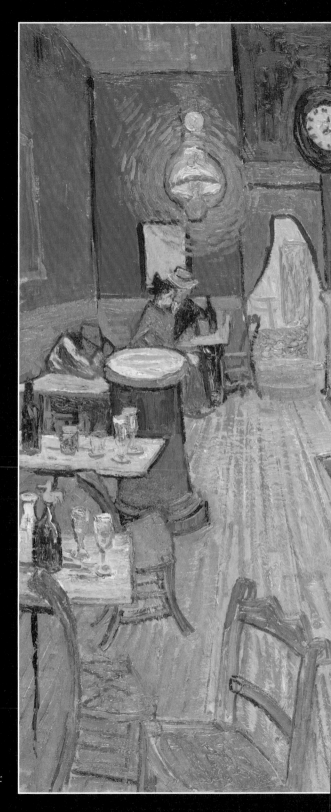

《夜間咖啡館》
文生・梵谷，一八八八

油彩，畫布
72.4 x 92.1 公分（28½ x 36¼ 英寸）
耶魯大學美術館（Yale University Art Gallery）
史蒂芬・卡爾頓・克拉克遺贈，一九〇三年文學士
1961.18.34

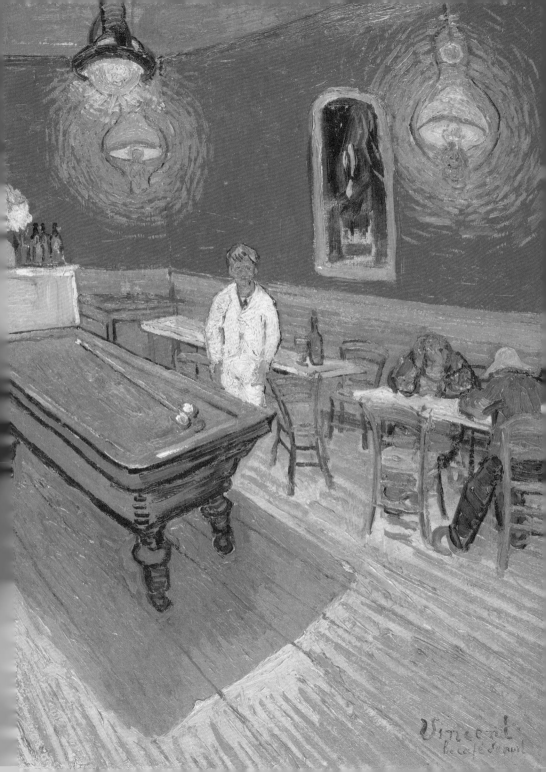

《夜間咖啡館》（*The Night Café*）

梵谷孤單的感受，在他所繪製夜間的車站咖啡館（Café de la Gare）之中，表露無遺。這間咖啡館樓上提供房間出租，梵谷剛抵達阿爾時，曾在此租房，但住了兩個月後，他與老闆約瑟・吉努（Joseph Ginoux）起了糾紛，雙方針對梵谷積欠的房租金額僵持不下。梵谷在一八八八年九月八日寫信給西奧時，解釋他把吉努「髒死人的破屋」給畫下來以解心頭之恨，這幅畫可說是自己畫過最醜的作品。他花了三個晚上熬夜畫這幅畫，在白天的時候補眠。

看畫時，我們似乎是從咖啡館的門口往內望，彷彿不確定到底要不要走進這個倒人胃口的地方。吉努身穿白色工作服，雙手插在口袋裡，瞪著我們所在的方向，面色不善。店裡僅有的客人是幾個正打著瞌睡的流氓，角落有名妓女，跟恩客坐在一塊。特意誇張的視角給看畫的人一股暈眩感，強化了焦躁的感受。畫中誇大了撞球桌的陰影，使畫作瀰漫著不祥的氣氛。

梵谷的《夜間咖啡館》以倒換顏色的方式來表達他對這個地方強烈的情緒。在同一封信中，他對西奧解釋，他「嘗試以紅色與綠色來傳達令人不快的人類情感」，這兩個顏色在色輪上位置相反，互為對比色。牆面的血紅色對上球桌、天花板酸腐的綠色，兩者放在一起，產生不和諧的對比，製造出令人窒息的詭譎氣氛。地板腐朽的黃色與吊燈折射出的光芒，也令人反胃。

只不過，這幅畫或許並非毫無憐憫之心。即使梵谷無法嚥下這口氣，他依然同情那些晚上只能耗在那種地方喝酒度日的寂寞之人。他對西奧說，這幅畫「雖然跟《食薯者》不一樣，卻是同一類」的作品。不論梵谷經歷多糟糕的事，他永遠對周遭過著苦日子的人心懷同情。

梵谷藉由大自然來撫平自己在阿爾所感受到的寂寥。以前在荷蘭時，他時常描繪在土地上跟辛耕耘的人們，到了普羅旺斯後，梵谷轉而專注於大自然療癒的力量，感受自然之美，排遣自身的憂鬱情緒。

他花很多時間帶著顏料和畫布在鄉間漫步。南法的冬、春季，由於乾冷的密斯托拉風的緣故，在戶外作畫並非易事，而當天氣回暖後，野外又會有蚊子肆虐。不過，梵谷在一八八八年七月十三日寫信給西奧，向他保證，秀麗的風景彌補了一切惱人的麻煩。

普羅旺斯景觀中豐富的顏色，讓梵谷尤其讚嘆，南部的麗陽，以及乾爽清新的空氣，使他亟欲在畫中捕捉這番繽紛奪目的風景。

南法的戶外滿足了梵谷的美夢，他過著想像中的日本生活。他在九月二十一日寫信給西奧，說：「我在這裡越來越像日本畫家，生活極近大自然。

《麥田豐收》（*The Harvest*）

　　梵谷最喜歡的健行路線之一，是往阿爾東北邊，橫越肥沃
的拉克羅平原（La Crau），到位於蒙馬儒（Montmajour）的中世
紀修道院遺跡。梵谷十分欣賞這片物產豐饒之地，他在
一八八八年五月二十六日寫給西奧的信中，盛讚當地的紅酒品
質。七月十三日的信中，他再度解釋自己特別受這個地區吸引
的原因，平坦的地景讓他想起荷蘭。隨著春天逐漸遠去，而盛
暑的高溫來襲，充滿生命力的顏色組合在此大鳴大放，也激起
了梵谷的熱情，他在七月十二、三日寫信給西奧：

　　現在這裡視線所及，萬物都帶著古金、青銅、紅銅的顏
　　色，可以這麼說吧，此景跟白熾的青天，創造出的顏色令人雀
　　躍，和諧無比。

　　《麥田豐收》以精心安排的濃烈色彩，召喚明亮的南方陽
光。梵谷發揮色彩理論的知識，來強化視覺效果：熟麥溫暖的
金黃色調是黃色的交響樂，藍色的山稜和天空與之顏色互補，
增加了麥田的彩度。在《夜間咖啡館》看到的紅綠色組合，是
用來製造不安，在這幅畫裡則是截然不同的效果，描繪出耀眼
的普羅旺斯美景。

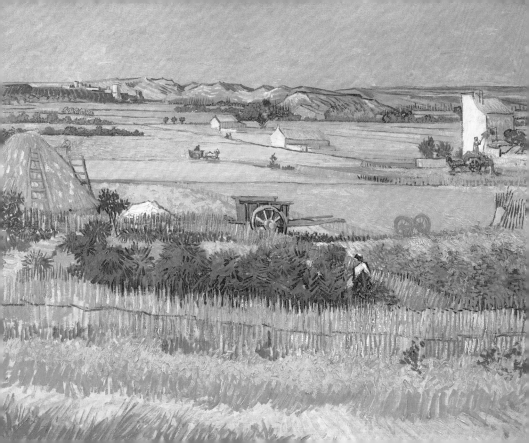

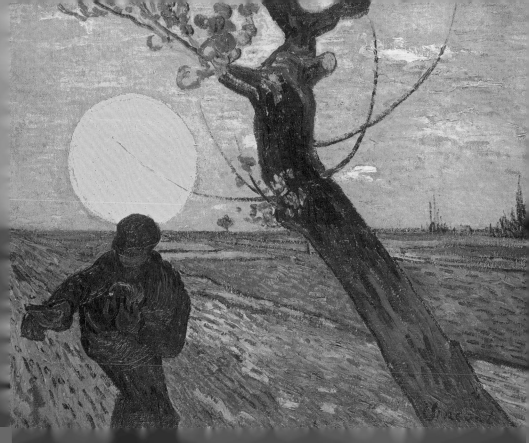

《夕陽下的播種者》（*Sower with Setting Sun*）

　　跟《麥田豐收》一樣，《夕陽下的播種者》也是描繪季節性的鄉村活動，不過《麥田豐收》是現場寫生，而《夕陽下的播種者》則繪於十一月，當時冬季將至，田間不見人跡。畫家以想像力繪製這幅作品，部分憑著以往在田地觀察勞動者工作的回憶，部分則參考其他畫家的作品。

　　構圖上，樹幹在畫面中切出戲劇化的斜角，讓人想起梵谷曾在巴黎臨摹過的另一幅作品，歌川《龜戶梅宅》。不過，影響梵谷最深的還是米勒。巴比松畫派的米勒，以作品中美化的農人形象聞名於世，向來是梵谷最愛的畫家之一。梵谷相信米勒作品之所以豐富，是因為基督教謙卑的美德，以及畫家對人的關懷。一八八八年六月二十六日，梵谷從阿爾寄信給貝爾納，信中表示：「米勒畫出了基督教教義。」

　　這幅畫重繪米勒著名的播種者畫像，但有明顯的更動，米勒的田地是混濁的棕色，而梵谷則使用強烈的色彩來繪製地景，藉此表達他對自然的虔誠與敬畏。耕地裡紫羅蘭色的陰影，與黃色的天空互補，樹上紅色的亮處，與四散在田地間的綠色遙相呼應。巨輪般的檸檬黃太陽在地平線上緩緩下沉，懸在播種者的頭頂，也成了他的光環（譯注：宗教聖像畫中，聖人頭頂都會有光環）。之前，梵谷在《食薯者》中所呈現的農民生活黯淡無光，描繪嚴峻的現實面；而今，同樣描繪鄉村日常光景的作品，卻昇華為詩意的祝禱，自然遞嬗，求神與人同在。隨著梵谷的心理狀態日漸崩塌，藝術與自然也漸漸成為他逃避痛苦，感受狂喜的出口。然而，就算是在這幅畫中，我們還是能感受到他在阿爾所經歷的寂寞。畫中的播種者與我們幾乎沒有交流，他成為一抹陰暗的剪影，微帶不祥之意。

高更來訪

　　一八八八年十月，梵谷終於說服高更搬到黃色房屋同住。高更抵達前幾天，梵谷興奮地打理房子，搬動傢俱、替客房的牆掛上畫作。一如他在當月二十一日寄給西奧的信中所說，他心心念念、引頸企盼的藝術家公社，或許即將成眞。

《向日葵》（*Sunflowers*）

　　梵谷在兩人共用的畫室掛上幾幅欣欣向榮的向日葵，作爲裝飾，他希望高更會喜歡這些畫。畫中滿滿的黃色，以藍色背景作爲襯托，黃色向來是梵谷視爲幸福的顏色。他曾在八月二十一日寫信給西奧，描述這幾幅畫時，把它們簡明的圖樣、深色的輪廓跟哥德式教堂的彩繪玻璃做比較。或許梵谷希望他與高更能和樂融融，並肩工作，就像建造這類中世紀建築的無名工匠一樣，互爲兄弟。

　　在高更到訪之後，有一陣子，梵谷似乎眞的美夢成眞。兩位畫家彼此激盪、並肩作畫，滔滔不絕地辯論作畫的方式。

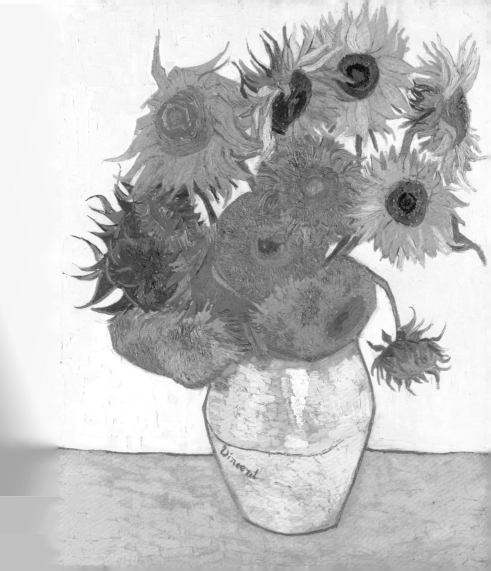

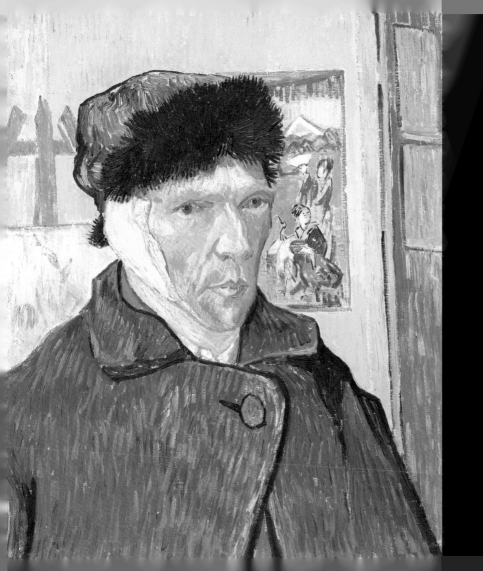

崩潰

　　過了六個月孤單生活的梵谷，有人作伴分外高興，但不久兩人就開始起了衝突。他們爭論寫生比較好，還是憑記憶作畫比較好，梵谷偏好前者，高更則傾向後者。如果高更對梵谷的畫稍有批評，即使再微不足道，梵谷也會陷入絕望，認為作品在朋友眼中毫無價值。此外，高更在阿爾頗得當地女人的歡心，梵谷也感到不滿。

　　梵谷劇烈的情緒起伏，很快就讓高更感到挫敗，他才搬到阿爾不到幾週，就計畫回巴黎。梵谷一想到自己可能又會落得孤單一人，驚慌之下跟高更對峙，手上還拿著刮鬍刀。當晚，高更決意不回黃色房屋，選擇在旅館過夜，這時梵谷崩潰了，割下自己部分的耳朵，差點失血過多而死。隔天早上他被發現後送醫救治。高更啟程回巴黎，走之前也沒有去探望梵谷。

　　一八八九年新年之初，梵谷再度孤單一人，畫下自己經過這場劫難後的外表。畫中的他，沉浸在憂傷的心事中，神情有些迷失，受傷的耳朵綁著繃帶。但是，畫中人的表情又帶有一股肅穆的決心。這幅畫訴說他在遇到困難時依然堅持作畫的意志。背景中架上有一面空白的畫布，準備好進行下一幅畫，一旁則是梵谷鍾愛的日本版畫。

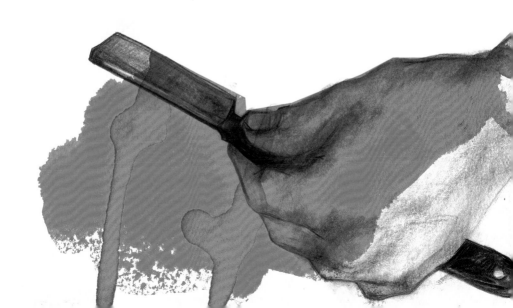

聖雷米療養院

　　儘管梵谷無比渴望繼續工作，但他沒辦法恢復到健康的狀態。一八八九年最初的幾個月，他不時在醫院和黃色房屋間往返。三月，他拜訪老友希涅克時，試圖喝下一瓶松節油。由於梵谷行徑怪異，當地居民感到不安，集體向當地警長訴願，要求將梵谷送進瘋人病院。一開始他被關在阿爾的醫院，五月時他自願入住位於聖雷米（St-Rémy）的療養院，就在普羅旺斯東北邊十五哩外的小鎮。入院是梵谷自己的決定，當地警政單位並不認為他對人構成威脅。他隨時可以自由出院，但他想要在這裡住上一年，希望自己能痊癒。

　　梵谷甫抵達聖雷米時，態度樂觀，認為西歐菲·貝倫醫師（Théophile Peyron）能夠幫助他。但接下來的幾個月，他不斷發病，人也越來越消沉。一八八九年下半年，他再度嘗試服毒，這回他吃下顏料。由於病情反覆，他很少獲准待在戶外，大多數時候，都得待在療養院幽閉的室內空間。

短暫清明的時刻

　　即便如此，梵谷在這段時間內也有相對穩定的時候，那些時刻他對繪畫的渴望再度甦醒。在西奧的安排下，梵谷在療養院有兩間小小的房間，一間作為臥室，另外一間作為畫室，能安心存放畫具。貝倫醫師允許梵谷在有人監督的前提下作畫，認為這或許有助康復。

　　由於這段時間內，梵谷沒什麼機會接觸療養院以外的世界，他將重心轉向記憶中其他畫家的作品。他重新詮釋米勒作品，繪製了一系列相關畫作。他也以古斯塔夫·多雷的版畫為本，描繪囚犯在中庭運動的景象，畫面令人背脊發涼。囚徒們被困在漆黑又高聳的圍牆下，列隊而行，永無止境地在庭院裡繞著圈子。由於梵谷自身的自由也受到限制，他對這些人的處境感同身受。

　　不過，要是梵谷長時間維持穩定的表現，院方也會允許他在有看護的情況下外出散步。梵谷受到當地景觀中鮮豔的色彩吸引，一如在阿爾時，他特別喜歡療養院四周的橄欖樹，常常在外出時對著這些古老蜷曲的樹幹素描。回到畫室後，他畫下生氣盎然的銀綠色樹葉，以及湛藍清明的普羅旺斯天空。這些畫作中的筆觸帶著活力，說明梵谷在這些扭曲茂盛的樹中看到希望的象徵。橄欖樹林受盡密斯托拉風的摧殘，曝露在南方熾熱的太陽下，依然頑強地生長，就像梵谷自己的奮鬥。

《雨》（*Rain*）

　　從梵谷在療養院的房間窗戶望出去，在大片平地之外，可見幾座相連的矮丘，叫作阿爾皮耶山（Alpilles）。梵谷住在聖雷米療養院時，不斷記錄窗外的景觀，四季遞嬗時的變化。在某些作品中，麥芽甫破土而出，而另一些作品中，麥穗已然成熟，金黃色的麥穗充滿畫布，帶來夏日的暖意。另有一些作品描繪此地歲末的風景。十一月三日時，他寫信給西奧，提到他正在動筆描繪「雨的效果」，顯然畫作的主題不只是風景，還有天氣。

　　梵谷的目標一部分是如實描繪這片景色。他以細長的線條來描繪雨水，疊在地上的雨是白色的，疊在天空中的雨是黑色的，一如眼睛看見雨水時，會因為背影色調而有不同的視覺感受。不過，他同時也藉由扭曲真實世界的外觀來表達受禁錮的感受，畫中圈住平地的牆比現實中的還要大，他也將遠端的牆面畫成斜的，讓畫面有種失衡的感覺，呼應他自身的心理狀態。即便如此，我們不應該認為這幅畫是瘋子的作品。梵谷依舊只在心神清楚的時候作畫，他作畫時也會審慎思量他人是如何看待自己的作品。他寫信給西奧時，會精確地描述他正在畫的作品，也會仔細地說明日後作品寄到巴黎後，該如何展示這些作品。

《雨》
文生・梵谷，一八八九

油彩，畫布
73.3 x 92.4 公分（28⅞ x 36⅜ 英寸）
費城藝術博物館（Philadelphia Museum of Art）
紀念法蘭西斯・P・麥克漢尼，亨利・P・麥克漢尼典藏，一九八六，1986-26-36

《星夜》（*The Starry Night*）

　　梵谷在療養院窗前畫下的另一幅畫或許是他最知名的作品。某天清晨所見，啓發他畫下了《星夜》，他在五月三十一日到六月六日之間寫信給西奧，敘述他看到的景色：

　　這天早上日出之前，我從窗戶往外望著田野，很長一段時間，什麼都沒有，只有晨星，而這些星星看起來非常巨大。多比尼（Charles Franocis Daubigny）和盧梭（Théodore Rousseau，跟米勒一樣屬於巴比松畫派）也曾畫過這個，不過，他們在畫中放入了這片風景能呈現的一切親密、寧靜、雄渾，為畫增添了私人的感受，那幾乎叫人心碎。這樣的情感，我並不排斥。

　　梵谷在畫《星夜》時也致力將這些感受放進作品中。天空中的晨星跟其他天體相連，在充滿宇宙能量的漩渦中顯得極富生命力。柏樹同樣活潑奔放，似乎隨著天空的律動波動，互相唱和。用這樣的方式來畫夜空，是梵谷懷抱已久的夢想，他在前一年的四月十二日，曾從阿爾寫信給貝爾納，表示：

　　我們用眼睛接收的現實世界轉瞬即過，永遠在改變，像閃電一眨眼就不見了。應當培養想像的能力，唯有如此，我們筆下的自然風景才能轉化昇華，成為更動人心弦的作品。比如，滿天星斗的夜空，唔——那是我會想嘗試的事。

　　《星夜》的創作來源是眞實的景觀，不過想像力在其中也扮演不可或缺的角色。梵谷白天繪製這幅畫時，回想觀看晨星所觸動的深沉情感，並加入其他的回憶。畫中構成天際線的阿爾皮耶山是實景，但畫中有著教堂尖塔的小鎮則出自虛構，這座荷蘭村落來自畫家年少時的回憶。一八八八年七月十七到二十日，梵谷曾寫信給西奧，緬懷過往的時光：「也不是刻意的……我常常想起荷蘭，但時光早已過去，如今又距離遙遠，時空雙重的隔閡，讓這些回憶變得令人心碎。」

　　星空滿布的穹頂之下，教堂矗立在小鎮中心，也呼應梵谷早年相信信仰能使人更加靠近彼此。附近的小屋窗中閃爍著溫暖的燈火，暗示著不少家庭就在屋內，圍坐在爐火前。這是梵谷渴望的生活。

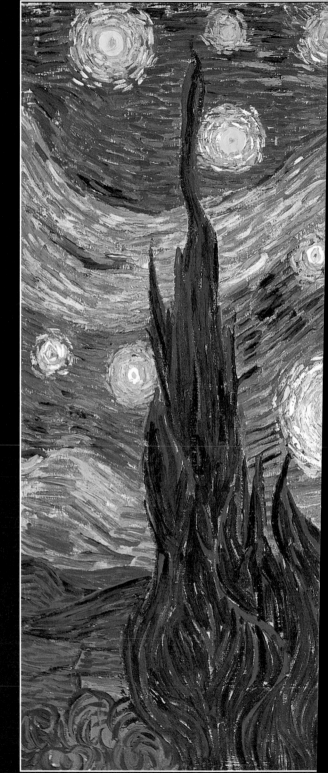

《星夜》
文生·梵谷，一八八九

油彩，畫布
73.7 x 92.1 公分（29 x 36¼ 英寸）
紐約現代藝術博物館
P·布里茲（Lillie P. Bliss）遺贈，472.2941

回到北方

　　一八九〇年春天，在聖雷米療養院度過將近一年之後，梵谷的心理狀況並未改善，他不久前才經歷了最嚴重的低潮期，此外，腦海中充斥著北方生活的回憶，揮之不去。他渴望以普羅旺斯作為畫家公社的夢想早已破滅，而他把所有的時間都拿來繪製小型的油畫或素描，內容大多是荷蘭的農民或茅草屋舍，那是將近十年前他曾畫過的主題。一八九〇年五月，他終於受不了鄉愁的呼喚，搭上開往巴黎的火車。他最後一份診斷書上，貝倫醫師只簡單註記了：「已痊癒。」但這只是醫師置身事外的解套方式：他必然知道梵谷的狀況一點都不好。

　　在巴黎，梵谷跟西奧久別重逢，分外開心。西奧如今已婚，育有一子，名叫文生‧威廉。西奧的太太喬還記得，當西奧告訴哥哥孩子跟他同名時，兩人眼中都閃著喜悅的淚水。但喬和西奧都憂心於梵谷的心理狀態。

瓦茲河畔的奧維小鎮（Auvers-sur-Oise）

　　兄弟快樂相聚僅是梵谷旅程的中繼點，梵谷只在巴黎待了三天，就前往瓦茲河畔的奧維小鎮，西奧安排哥哥在醫師保羅‧嘉舍（Paul Gachet）的照顧之下，在小鎮生活、作畫。嘉舍醫師本身是業餘畫家，也曾治療過其他的畫家，西奧希望嘉舍醫師能比貝倫醫師帶來更多幫助。

　　奧維頗有藝術淵源，梵谷的確喜歡這裡。多比尼曾在一八六一年定居此地，畢沙羅、塞尚、高更則全都在附近的蓬圖瓦茲（Pontoise）待過。一八九〇年五月二十日，梵谷搭了從巴黎到奧維的短程火車。他從火車站往山上走，經過多比尼以前的住家，再到嘉舍的診所。這將是他最後一次旅行，但在這之前，他在奧維畫下了最動人的幾幅畫。

《嘉舍醫師的肖像》（Portrait of Dr Gachet）

　　梵谷跟紅髮的嘉舍醫師一見如故，一八九〇年六月五日，他寫信給妹妹衛樂旻，表示嘉舍「一見面就像朋友，甚至像有個新的兄弟——我們的外表有許多相似之處，內在道德感也是如此。他本人個性緊張兮兮，非常古怪」。不過抵達幾天後，梵谷就明白，以這位醫師脆弱的精神狀態來看，嘉舍無法勝任醫生的角色來幫助自己。他馬上在五月二十四日寫信警告西奧和喬：「我們一點也不能指望嘉舍醫師……他比我病得還嚴重……要是一個盲人為另一位盲人領路，難道不會兩個人都掉進水溝嗎？」

　　梵谷為嘉舍醫師畫的肖像中帶著深沉的憂鬱，他臉上微帶綠色的幾絲線條，以及背景中漩渦狀的海綠色線段，促成了這樣的效果。桌上有兩本龔古爾兄弟（the Goncourt brothers）的暢銷小說，書的主題——《潔米尼・拉社特》（Germinie Lacerteux）中的精神官能症、《馬內特・薩洛蒙》（Manette Salomon）裡的巴黎藝術界，則透露醫師的兩大興趣。這幅肖像不著重於記錄嘉舍醫師的外表，而想藉由畫作傳遞整個人的模樣。梵谷寫信給衛樂旻時解釋道：「我不會試著把人畫得跟照片一模一樣，我要的是畫出人心中的熱烈情感。」

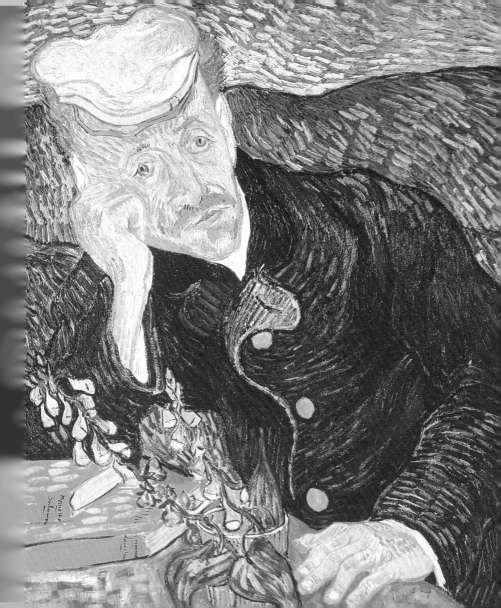

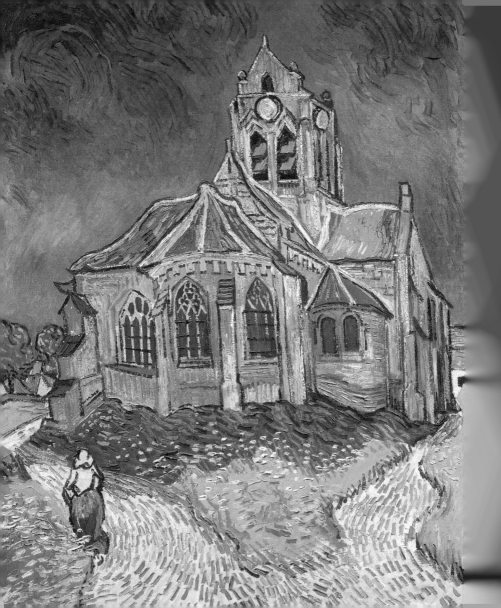

《奧維的教堂》（*The Church in Auvers-sur-Oise*）

　　雖然梵谷對嘉舍醫師缺乏信心，他在奧維的開頭幾週過得相對如意。他在市政廳旁的小咖啡廳找到了便宜的住宿，雖然房間狹窄，不過老闆拉伍夫婦（Monsieur and Madame Ravoux）願意讓他使用樓上的房間，萬一天氣糟得無法外出時，梵谷可將房間當作畫室使用。雖然如此，只要可行，梵谷寧願在戶外作畫，而在經過一年聖雷米的禁閉生活後，他樂於自由遊蕩，此外，奧維的農民和茅草屋讓他想起家鄉。

　　沿著狹長的小路走幾百公尺，就可以從梵谷租屋處抵達《奧維的教堂》裡的小型十三世紀教堂，畫中正確地呈現出哥德式建築的特定細節，不過畫裡簡化並強化了顏色，教堂屋頂上橘色、紫羅蘭色顏料厚實，襯著飽和的天空藍，對比強烈。畫中，建築物彷彿有自己的生命，隨著某股神祕力量扭曲、伸展，增強了整體的張力。

　　梵谷對教堂有如此強烈的反應，部分是因為這讓他想起美好的過往。六月五日他寫信給衛樂旻，提到這幅畫「幾乎跟我在紐南研究的古塔、墓園一模一樣」。不過，就算這座教堂讓他回憶起家鄉，他依然感到煩悶不安。教堂上晦暗的天空充滿威脅感，畫中唯一的人物是當地的農婦，她轉身背對著我們。即使是在奧維，梵谷仍強烈地感受到他跟周遭的人有所隔閡。

最後一次崩潰

　　相對平靜的時光並未持續太久，一八九〇年六月三十日，西奧來信說兒子文生病得很重。即使寶寶並沒有生命危險，梵谷卻大感不安，或許他想起他的哥哥文生‧威廉——在襁褓中過世的嬰兒。後來，西奧堅持當年夏天不跟哥哥待在一起，想要帶家人回荷蘭探望母親時，梵谷陷入了更深的絕望。

《麥田群鴉》（*Wheat Field with Crows*）

　　越發錯亂且鬱鬱寡歡的梵谷，開始在奧維外圍地區孤獨地作畫，一系列作品都是位於鎮外高處空曠的田地。七月十日，他寫給西奧的最後一批信件中，這樣描述作品：「麥田無限延伸，其上的天空擾動著，我特意嘗試表達悲哀、極度孤單的感受。」這批畫中最有張力的即是《麥田群鴉》，看起來幾乎像份遺囑。黑暗的天空帶來深深的壓迫感，不祥的鴉群在低空盤旋，田中穀作將熟，小徑卻在田中央突然中斷了，這一切都像是在預告，畫家即將走到人生的終點。

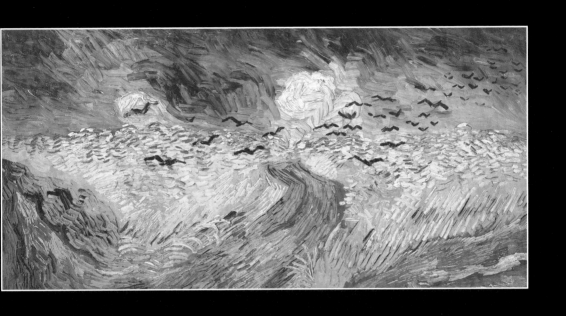

《麥田群鴉》
文生・梵谷，一八九〇

油彩，畫布
50.5 x 103 公分（19⅞ x 40½ 英寸）
阿姆斯特丹梵谷美術館（梵谷基金會）

終點

　　一八九〇年七月二十七日，梵谷一如往常，在他住的咖啡館吃午餐，他吃得異常倉促。用完餐後，他走到鎮外高處，他最愛的作畫地點之一。接下來發生的事情，我們只能推論而知，或許他還畫了一會兒畫。而就在某一刻，他放下畫筆，拿起手槍，對準自己的胸口，扣下扳機。他身上的左輪手槍是從認識的人那裡偷來的，那名年輕人常在奧維野外打獵。

　　中槍後，他並沒有馬上死去，一路掙扎回到了咖啡館，房東馬上召來當地的醫師馬茲（Dr Mazery），嘉舍醫師也隨即趕到。兩位醫師診察之後，發現子彈並未傷及畫家的心臟，但子彈所在的位置過深，不可能開刀移除。

　　西奧接到嘉舍醫師的緊急通知，隔天下午急急趕到。一開始西奧以為哥哥或許能大難不死，但梵谷的傷口受到感染，病況迅速惡化。臨終之際，西奧躺在梵谷的床上，將哥哥的頭枕在懷中。翌日凌晨，梵谷與世長辭。

雖死猶生

梵谷死後，才漸漸開始有名氣。一八九〇年上半年，也就是他自盡前幾個月，巴黎、布魯塞爾的現代藝術展甫展出不少他的作品。當時許多重要的畫家都對他的作品讚譽有加，包含羅德列克、希涅克與莫內。具有影響力的藝評家奧里耶，在巴黎的權威藝文雜誌《法國信使》（Mercure de France）上撰文稱梵谷是天才。只不過，這些肯定都來得太晚了，眾所周知，即便西奧曾費盡心力找尋買家，梵谷畢生賣出的作品僅有一幅。而西奧也來不及看到哥哥死後的成就，梵谷過世後六個月，西奧也隨之而去。不論如何，時至一八九〇年代中期，梵谷已經被認為是歐洲最偉大的畫家之一了。

《獻給高更的自畫像》（Self-Portrait Dedicated to Paul Gauguin）

一八九〇年六月十三日，梵谷在寫給妹妹衛樂旻的第二封信中提到，他想要畫出的肖像畫，是即使經過百餘年，依然有觀看價值。悲哀的是，他並不知道，他在阿爾創作的自畫像張力十足，已經達到了這個目標。直到今日，這幅肖像的色彩，大幅簡化的細節描繪，以及畫中人滿面的憂思，依然觸動無數觀者的心。畫作上方有行幾乎無法辨識的獻詞「我的朋友保羅・高更」，同樣令人動容。跟梵谷的人生一樣，這段友誼以悲劇作結，徒留畫作為憑。梵谷強烈的情緒讓他難以跟身邊的人溝通，但他的才華將這些情緒轉化為視覺藝術，在他去世後幾個世紀，依然對我們說話。

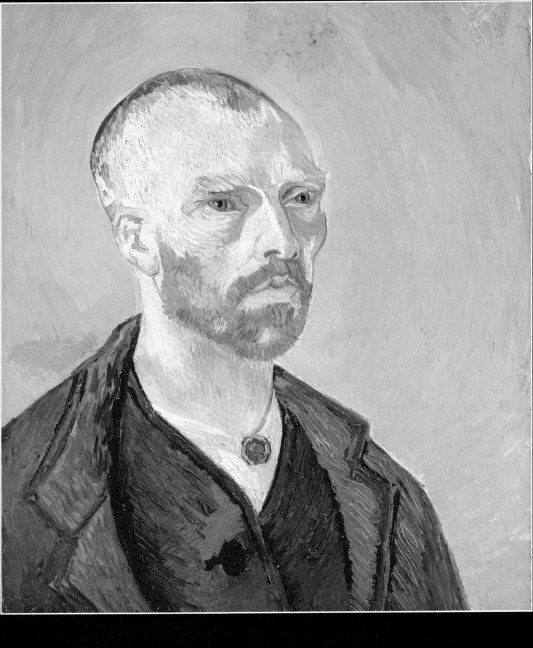

《獻給高更的自畫像》
文生·梵谷，一八八八

油彩，畫布
61.5 x 50.3 公分（24¼ x 19¾ 英寸）
哈佛藝術博物館／福格博物館（Harvard Art Museums/Fogg Museum）
莫里斯·威坦海姆贈遺典藏
Class of 1906, 1951.65

參考文獻

Ives, Colta, Susan Alyson Stein, Sjraar van Heugten and Marije Vellekoop. *Vincent van Gogh: The Drawings.* New York: Metropolitan Museum of Art, 2005. Exhibition catalogue.

Jansen, Leo, Hans Luijten and Nienke Bakker, eds. *Vincent van Gogh — The Letters.* Amsterdam and The Hague: Van Gogh Museum and Huygens ING, 2009. Version: October 2013. http://vangoghletters.org. Scans of all Van Gogh's letters with translations, explanatory notes, etc.

Pickvance, Ronald. *Van Gogh in Arles.* New York: Metropolitan Museum of Art, 1984. Exhibition catalogue.

Standring, Timothy J., and Louis van Tilborgh, eds. *Becoming Van Gogh.* Denver: Denver Art Museum, 2012. Exhibition catalogue.

Sweetman, David. *The Love of Many Things: A Life of Vincent van Gogh.* London: Hodder and Stoughton, 1990.

Vellekoop, Marije, and Nienke Bakker. *Van Gogh at Work.* New Haven and London: Yale University Press, 2013.

Walther, Ingo F., *Vincent van Gogh, 1853–1890: Vision and Reality.* Cologne: Taschen, 2012.

Zemel, Carol M. *Van Gogh's Progress: Utopia, Modernity, and Late Nineteenth Century Art.* Berkeley: University of California Press, 1997.

Back cover quote: Vincent van Gogh, letter to Theo van Gogh, 21 July 1882.

作者／喬治・洛丹（George Roddam）

　　長期於英、美兩國大學教授藝術史。研究範圍主要爲歐洲當代主義，並發表過無數文章探索此一領域。他與妻子、兩個兒子一起住在英格蘭東南區。

繪者／絲瓦・哈達西莫維奇（Sława Harasymowicz）

　　旅居倫敦的波蘭藝術家。發表作品包括於倫敦佛洛伊德博物館展出個人作品展，二○一二年出版《狼人》（以佛洛伊德最著名的案例爲主題的圖像小說），二○一四年於克拉夫民俗博物館展出個人作品展。二○○八年獲藝術基金會獎金（Arts Foundation Fellowship），二○○九年獲維多利亞和阿爾伯特博物館（V&A Museum）插畫獎。

譯者／柯松韻

　　成大外文系畢。曾在梵谷美術館看畫看到閉館，並在當天賣出一幅以色鉛筆臨摹的小型《向日葵》給另一位遊客，現在那張畫掛在美國某間心理諮商診所裡面。這是她翻譯的第一本書。